LETTRE
SUR LES PEINTURES
D'HERCULANUM;
AUJOURD'HUI
PORTICI.

M. DCC. LI.

par M. Cochin

LETTRE
SUR LES PEINTURES
D'HERCULANUM,
AUJOURD'HUI
PORTICI.

A Bruxelles, le 20 Janvier 1751.

VOus sçavez, Monsieur, que mon Camarade de voyage avoit emporté une espece d'Ecritoire, qui renfermoit quelques traits & quelques vuës que j'ai dessinées l'année derniere dans mon voyage d'Italie. Cette étourderie m'a mis hors d'état de vous donner, pendant mon séjour à Paris, des preuves qui me paroissent incontestables, sur une partie de ce que vous pensez de la peinture des Anciens, & principalement sur tout ce qui est donné comme conjecture, au sujet *d'Herculanum*, dans un Mémoire qu'on a lû l'année passée à l'Académie des Belles-Lettres, & que vous avez eu la

bonté de me communiquer. Je suis parti pénétré de vos politesses, & je ne peux les reconnoître qu'en donnant une sorte de satisfaction à votre curiosité. J'entre dans votre peine au sujet de *Portici* ; mais si le nombre de ceux qui la partagent étoit une consolation, elle seroit fort soulagée ; car l'Europe entiere souffre impatiemment l'attente dans laquelle on la fait languir depuis dix ans, sur le détail des découvertes de l'ancien *Herculanum*, ou *Herculea*, comme on dit aujourd'hui à Naples ; je vous avouë que je ne sçais trop pour quelle raison. Pline devoit assurément sçavoir le nom de cette Ville ; ainsi je ne la nommerai pas autrement que lui, jusqu'à ce qu'on m'ait donné des raisons valables pour autoriser ce changement. Je fais donc aujourd'hui ce que je puis faire pour vous obliger ; c'est-à-dire, que je vais vous répéter, avec un peu plus d'ordre, ce dont je vous ai déja parlé, comme l'ayant vû, & suivant la façon dont je m'en suis trouvé affecté. Je puis me tromper dans les jugemens que je vais vous confier ; mais je vous jure que plus j'aime les Antiquités, plus j'ai pensé, dans le plus fort de

mon enthouſiaſme, en voyant d'auſſi belles choſes, à ne me point laiſſer aveugler par la prévention. Les proteſtations ne prouvent rien à ceux que l'on contredit; elles ſont donc inutiles: pourſuivons.

Je dois vous dire, avant que d'entrer en matiere, que j'ai pris le parti de faire imprimer une douzaine d'exemplaires de la Lettre que je vous écrivois, uniquement par pareſſe, ne pouvant me réſoudre à en faire une copie que j'avois promiſe à un Allemand de mes amis. L'oiſiveté où je me trouve dans cette Ville, par la diſette de ceux qui s'adonnent aux Lettres & aux Arts, m'a fait embraſſer cette idée avec joie. Je ne m'en ſuis pas tenu à la petite occupation que m'a donné l'impreſſion, j'ai fait faire des cuivres, & j'ai gravé à l'eau forte, plutôt encore que de me réſoudre à copier les deſſeins que vous avez eu la bonté de regretter, & qu'il m'avoit été impoſſible de vous montrer à Paris. Ces eſpeces de Planches, qui n'ont preſque que le trait, pourront fixer vos idées & ſervir, en quelque façon, de preuves aux reflexions dont vous les trouverez accompagnées. Au reſte,

n'oubliez jamais que les eaux fortes viennent d'après des desseins faits de mémoire, en sortant d'admirer le nombre prodigieux de Peintures antiques conservées dans le Palais du Roi des deux Siciles, & que l'on fait voir avec une si grande rapidité, qu'il semble que les Napolitains soient persuadés que les regards trop répétés, pourroient les détruire, ou leur porter quelque dommage. Recevez donc cette bagatelle d'aussi bonne volonté qu'elle vous est offerte.

Vous connoissez les superlatifs des des Italiens, & vous avez assez demeuré dans leur Païs pour avoir éprouvé leur exagération. Celle de M. Venuti n'est pas des plus foibles, quand il assure avec une sécurité merveilleuse, & comme si on ne pouvoit jamais en appeller, *que les Peintures trouvées à Portici, prouvent que les Anciens sçavoient parfaitement la Perspective, qu'elles surpassent Raphaël pour le dessein, & font honte au Titien pour la couleur.* Les idées qu'on a eu raison de prendre de Zeuxis & d'Apelles, peuvent-elles aller plus loin ? je vous le demande.

Je vais, avec plus de simplicité &

moins d'emphase, vous détailler dans un moment ces trois points, de Couleur, de Perspective & de Dessein ; vous sçaurez du moins avec vérité, de quelle façon ces Peintures antiques m'ont touché ; mais auparavant je conviendrai ici, comme je l'ai déja fait à Paris, de la réflexion de votre Ami, qui vous assuroit que dans tous les cas & dans tous les tems, les Peintures *d'Herculanum* n'ont jamais été comparables à celles des Villes capitales où regnoient les Beaux Arts. J'accorde à la Ville, dont nous examinons les ruines, tous les dégrés de magnificence qu'elle peut avoir possédés ; j'en ai même été témoin, & avec étonnement ; cependant tranchons le mot, elle n'a jamais été qu'une petite Ville de province, dont le commerce n'a pas même été célébre. Si les tableaux qu'on y trouve étoient portatifs, tous mes argumens tomberoient d'eux-mêmes ; car comme on peut, absolument parlant, trouver un Raphaël & un Corége dans les endroits qu'ils n'ont jamais habité, on pourroit aussi trouver un Zeuxis & un Polignotte dans *Herculanum*; mais tous ceux qu'on y voit sont peints à fres-

A iiij

que, c'est-à-dire, sur le mur : Il faut donc nécessairement que les Artistes soient venus les travailler sur le lieu; & les grands Peintres, espece d'homme rare dans tous les tems, dans la Grece comme ailleurs, ne sont assurément pas venus s'établir à *Herculanum,* comme il le faudroit, si la petite description de M. Venuti étoit véritable. Ce raisonnement pourra, je crois, acquérir de nouvelles forces dans la suite de cette Lettre. Au reste, il n'est ici question que du dégré de sçavoir & de mérite dont les Peintres de cette Ville nous ont mis à porté de juger. Quant aux peintures en général, je serois au desespoir de ne les avoir point vûes, & je voudrois les avoir étudiées plus long-tems: Il n'est pas douteux qu'elles ne procurent à l'avenir, ainsi que les autres parties de cette magnifique découverte, beaucoup d'éclaircissemens sur les usages & même sur plusieurs façons de penser & de traiter l'Histoire & la Fable des Grecs & des Romains. Je suis cependant obligé de vous avouer qu'il ne faudra pas ajoûter beaucoup de foi à l'ouvrage que l'on fait à Naples, & qui, vraisemblablement, pa-

roîtra quelque jour. Cette méfiance que je vous confie, ne regarde que la façon dont ces mêmes Peintures seront rendues. Je n'examine point ici les talens de ceux qui conduisent cette grande entreprise, ni de ceux qui dessinent cette curieuse & rare partie de l'antiquité; mais je puis vous assurer, pour avoir été à portée d'en juger, qu'ils corrigent les défauts de perspective qui se trouvent dans les originaux ; & qu'ils donnent à leurs copies des effets de lumiere que les Anciens n'ont point du tout indiqués. Cette licence & le peu d'exactitude pourront causer bien des erreurs. Je crois vous avoir déja prévenu, mais il est à présumer que l'on ne tiendra plus ces trésors de l'antiquité dans l'effroyable captivité où ils sont à présent, lorsque l'Histoire à laquelle on travaille avec un si grand mistere, sera publiée. Les Sçavans, les Antiquaires, & surtout les bons Dessinateurs, pourront alors éclairer le public par leurs études, & faire, en un mot, sur ces prétieux monumens, ce qu'il leur a toûjours été libre de faire dans tous les païs, même dans ceux que la différence de Religion & la bar-

barie ont rendu le moins praticables.

Sans la disette où nous sommes par rapport aux détails de cette Ville souterraine, & sans la curiosité dont l'Europe sçavante est tourmentée, je me garderois bien de vous rapporter des choses aussi peu solides que des souvenirs ; & je suis assez connu de vous pour vous persuader aisément, que sans toutes les contraintes auxquelles on soumet les Curieux dans le Pays, je vous aurois envoyé des desseins plus exacts & des réflexions plus dignes du public & de vous Monsieur ; mais on prend tout & on reçoit tout, lorsqu'on éprouve de certains besoins ; je vous envoye du moins quelque chose de plus que des conjectures, & qui peut passer pour des demi-preuves.

Le nombre des Peintures qu'on a tirées d'*Herculanum* est considérable ; on ne peut rien ajoûter au soin & au ménagement avec lesquels on les a déplacées & transportées ; on ne peut même attribuer au tems, aucune altération dans leur conservation, d'autant que l'espece de vernis qu'on y a appliqué paroît leur avoir rendu leur premier feu, sans leur avoir fait aucun tort. Il y en a six ou sept dans ce grand

nombre, dont les figures font grandes comme nature; les autres font de toutes les proportions, depuis cette grandeur jufques à celle de trois ou quatre pouces. Il n'eft pas douteux que ce ne foit fur les plus grands morceaux qu'on doit affeoir fon jugement & fes reflexions, non-feulement parce que la manœuvre eft plus développée, mais parce que les fujets concourans à une même action, & fe trouvant compofés de plufieurs figures, exigent la réunion de plufieurs parties de l'art, qu'il n'eft pas toûjours facile d'allier pour en former un tout. Voici les fujets de ce genre que j'ai pû deffiner de mémoire; ils font fideles quant à la compofition générale, & je me fuis attaché à y faire fentir les défauts de deffein les plus remarquables dans les originaux, fans cependant trop les charger. Je ne leur donnerai point d'autre dénomination que celle qu'on leur donne à Naples; malheureufement nous ne fommes point encore arrivés à ce point de recherche; ainfi je ne m'embarraffe en nulle façon fi le fujet attribué à quelques-uns fera relevé & contredit dans la fuite; il fe peut même que le nom dont je me fer-

virai, & tel qu'on me l'a donné, ne foit point avoué par l'Auteur des Explications.

I.

Le Minotaure, qui n'a que la tête de taureau, eſt mort & renverſé aux pieds de Theſée ſon vainqueur; pluſieurs enfans baiſent les mains du Héros, & lui donnent des témoignages de leur reconnoiſſance. Diane aſſiſe ſur des nuées, poſée ſur un plan peu éloigné, paroît occupée de l'événement, quoique la figure ſoit peu conſervée, & que même elle n'ait plus de tête.

II.

Une femme aſſiſe couronnée de fleurs, appuyée ſur un panier rempli d'épics, de fruits & de fleurs, pour déſigner, ſans doute, la fertilité & l'agrément du païs qu'elle repréſente; Hercule vû par le côté, eſt debout devant elle, ayant à ſes pieds un aigle d'un côté, & un lion de l'autre; ce Héros eſt occupé d'un enfant allaité par une biche; il eſt vraiſemblable que c'eſt Télephe, fils d'Hercule. Un Faune ſur un plan plus éloigné, tenant une flute à ſept tuyaux, groupe

avec la Femme aſſiſe dont je viens de parler. Une autre femme aîlée fait le fonds de la figure d'Hercule. Ce Tableau eſt exécuté en Camayeu d'une couleur rougeâtre & aſſez rompue.

III.

Le Centaure Chiron qui enſeigne au jeune Achille à jouër de la Lyre.

IV.

Un ſujet d'Hiſtoire qu'on nomme le jugement d'Appius.

V.

Trois Femmes dont il eſt vraiſemblable qu'il ne reſte plus que les demi-figures, les autres parties du tableau pouvant avoir été détruites ; quoiqu'il en ſoit, la compoſition eſt diſpoſée de façon qu'elle ne peut jamais avoir été bonne. On voit dans le fonds un homme dans l'eau juſques à la poitrine ; on veut à Naples que ce ſoit le jugement de Paris ; j'y conſens, quoique rien ne me paroiſſe convenir à ce ſujet.

Je vais à préſent examiner ces peintures en détail, & les conſidérer ſur toutes les parties de l'art, telles que

la composition, le dessein, la perspective, la maniere, le coloris & la pratique; en vous renvoyant, autant qu'il me sera possible, aux cinq compositions dont les idées se trouvent à la fin de cette Lettre. Vous sentez aisément que je ne me refuserai aucun des termes de ce même art, & que je paroîtrai barbare & sauvage à celles de vos Dames qui, voulant tout lire, jetteront les yeux sur ce papier. Je ne puis faire autrement, & il n'est point du tout écrit pour elles.

Je commence par la perspective. Tous ces Tableaux prouvent que ceux qui les ont faits n'étoient pas de grands Peintres, qu'ils ne connoissoient que l'effet naturel de la vision, & qu'ils n'étoient point instruits des régles de la perspective; nous sçavons cependant par les Auteurs anciens, qu'elle leur étoit connuë. Je ne me rappelle dans ce moment ici, où je n'ai point de Livres, que Vitruve, qui dans sa Préface du Livre 7. dit positivement que *Démocrite & Anaxagoras* avoient parlé de la perspective dans leurs Traités sur la Sçene des Grecs. Quand même nous serions privés d'une preuve aussi convain-

quante & auſſi préciſe, on ne pourroit ſe perſuader que les Grecs, ce peuple ſi fin & ſi délicat, accoûtumé à voir de ſi belles choſes, eût ſoûtenu la repréſentation d'une choſe faite pour tromper la vûë, & comparée avec les beaux objets dont ils étoient environnés, ſi elle avoit été auſſi défectueuſe que le ſera toûjours une décoration qui bleſſe l'œil perſpectif. Il en faut néceſſairement conclure que les Peintres qui ont travaillé à *Herculanum*, n'étoient pas des meilleurs Artiſtes, puiſqu'ils n'étoient pas inſtruits de toutes les parties de leur art ; enfin c'eſt le cas, ou jamais, de dire qu'ils n'étoient pas de *grands Grecs*. Cette critique eſt d'autant plus juſte, qu'elle tombe principalement ſur le grand nombre de Tableaux d'Architecture que l'on a tirés de cette ancienne Ville, & qui ſont conſervés, avec raiſon, dans le Cabinet du Roi des Deux Siciles. Ces morceaux ne préſentent aucune perſpective, & ſont fort éloignés de rendre & de faire ſentir avec exactitude, les fineſſes & les différens aſpects de l'Architecture ; cependant elle fleuriſſoit ſi bien alors, que tous les Monumens de cette Ville

fourniffent des preuves, jufques dans les plus petites parties, de fon élégance & de fa fineffe. Ce n'eft pas tout, non-feulement les Peintres n'ont pas rendu ce qu'ils voyoient, mais ils ont, au contraire, exprimé ces fuperbes bâtimens, de mauvais goût & d'une façon extravagante & allongée; je dirai même gothique, pour me faire entendre, & pour leur accorder au moins l'efprit prophétique.

Tout ce que je viens de dire fur les défauts de perfpective fe fait plus fentir dans les fujets qui ne traitent que l'architecture; mais tous les Peintres conviendront que cette même ignorance eft également choquante dans les plans de Tableaux les plus fimples.

Quant au deffein, la façon de deffiner de ces Artiftes eft féche, & ne s'écarte prefque jamais de la maniere de ceux qui ont abufé de l'étude des Statues.

La raifon qui donne de la féchereffe au deffein, communique néceffairement un defagrément pareil à la compofition. En effet, une figure n'eft pas grouppée quoiqu'on la voye placée avec d'autres; & les Statues qui

ont été pensées en premier lieu pour être seules, peuvent difficilement entrer dans aucune composition, si l'on ne trouve le moyen d'y faire quelque changement ; & quoique la Diane dans le Thésée, & la Figure aîlée dans le Telephe, soient plus contrastées, & qu'elles ayent une sorte de mouvement, le goût général de ces compositions tient beaucoup, non-seulement des Statues, comme je l'ai déja dit, mais aussi des bas reliefs ; on voit, en un mot, que ces Peintres avoient la sculpture présente à l'esprit, & qu'elle y avoit fait des traces profondes.

Les demi-teintes sont d'un gris olivâtre, jaunâtre ou rousseâtre, & les ombres d'un rouge mêlé de noir.

Le plus grand nombre des draperies est traité avec de petits plis, formés par des étoffes legeres, & dans le goût de la sculpture Romaine ; cependant le Tableau de Telephe présente des draperies plus larges & des plis plus amples & plus forts ; on en peut inférer avec assez de vraisemblance, que tous les Peintres ne suivoient pas la même maniere. Ainsi, quoique l'on ne voye rien dans les

Peintures d'Herculanum, qui prouve que les Ecoles Grecques, pour me servir de ce mot, ayent jamais exprimé la diversité des étoffes, ce n'est pas à dire qu'ils ayent tous négligé, une aussi grande partie de la vérité dans les actions civiles.

On peut dire en général, que comme il n'y a point, ou fort peu de groupe dans ces Tableaux, il n'y a point aussi de clair-obscur, & par conséquent, point de ce que nous appellons harmonie & accord; chaque Figure a, pour ainsi dire, sa lumiere & son ombre, ensorte qu'elle est comme isolée; il n'y en a aucune qui porte ombre sur l'autre, & les reflets sont très-éloignés d'être exprimés; de plus, les ombres sont également fortes depuis le haut jusques au bas d'une Figure, & ne sont jamais rompuës; c'est-à-dire, qu'elles sont faites avec la même couleur que les demi-teintes, & qu'elles ont seulement un peu moins de blanc.

L'art de faire fuir les objets étoit donc, en quelque façon, inconnu aux Peintres d'Herculanum; ils n'avoient d'autre ressource & n'employoient aucun autre art, pour faire sentir une

partie, cependant si nécessaire, que de tenir les corps qu'ils plaçoient sur les premiers plans, plus forts que ceux qu'ils destinoient aux plans plus éloignés.

Au reste, ces Tableaux sont faits facilement, la touche en est hardie, & le pinceau en est manié librement, quelquefois haché, quelquefois fondu; en un mot, le faire en est leger & de la même façon à peu près que nous peignons nos décorations de Théâtre; enfin tout indique une grande pratique dans ces anciens Ouvrages. Ces derniers articles paroissent être le fruit des élémens pris dans une bonne école, où l'on a vû opérer facilement; car la maniere en est large, assez grande & de peu d'ouvrage; mais il me semble que l'on peut reprocher plus particulierement à ces Peintres, une grande ignorance dans l'expression de la peau, & dans les détails de la nature; & voici à quoi j'attribuerois le défaut de ce dernier article. Il est constamment celui des Eleves peu avancés, qui ont étudié sous des Maîtres dont la maniere est grande, & qui marquent peu sensiblement les détails. Ces Eleves foibles qui ne les sçavent

pas lire, croyent les imiter en ne mettant rien du tout ; la même chose arrive pour les tons de la chair, à ceux dont l'expérience n'est pas consommée. Un Peintre qui fait les lumieres grandes & les ombres vagues, ne marque les détails qu'imperceptiblement ; ils échapent à l'Eleve peu avancé, qui se contente d'imiter avec deux ou trois teintes le ton général de son Maître. Ainsi par la raison qu'il se trouve quelques Figures dont les tons de couleurs sont plus variés, comme dans le jeune Achille du Tableau de Chiron, je conclurois que le coloris étoit porté plus près de la vérité par ceux qui jouissoient en Gréce & à Rome d'une plus grande réputation, que ceux dont les Ouvrages nous sont demeurés à *Herculanum*.

Il y a beaucoup de compositions de petites Figures ; ces Morceaux sont presque tous d'une couleur de chair nuancée & placée sur différens fonds ; non-seulement les ordonnannances en sont mieux entenduës que celles des grands Morceaux ; mais ceux-ci sont touchés avec esprit, le dessein en est correct, & la couleur très-bonne. Mais dans les objets de

cette petite proportion, & aussi peu finis, les demi-teintes sont très-peu nécessaires ; il suffit que la couleur avec laquelle ils sont touchés soit supportable, pour les faire paroître d'un fort bon ton.

Les fruits, les fleurs, & les vases de verre sont bien rendus ; ils ont de la vérité, mais ils sont foibles de couleur & d'effet. L'imitation de ces corps inanimés n'est pas difficile, elle n'a même de mérite qu'autant qu'elle est portée à un haut degré de perfection. Les Peintres dont je vous entretiens n'ont point été aussi loin en ce genre que plusieurs Modernes, & l'on peut encore leur reprocher dans ces bagatelles le défaut de plan ; car la perspective s'y trouve toûjours mal observée, & le haut des vases ne tend point au même horizon que le bas. Un autre que vous, Monsieur, croiroit, après tout ce que je viens de dire, que je veux conclure contre la peinture des Anciens. C'est la chose la plus éloignée de mon sentiment ; & comme il m'a paru que les Peintres d'*Herculanum* m'indiquoient les semences de plusieurs parties de l'Art, qui, vraisemblablement ont été por-

-tées par des hommes capables, au plus haut degré de perfection, j'en infére seulement que les Peintres d'*Herculanum* étoient foibles en comparaison de ceux qui, dans le même tems brilloient, sans doute, dans les grandes Villes. Avant de finir je dois encore répondre à une objection que le bons sens présente, & que tout le monde, par conséquent, est à portée de me faire.

Vous convenez, me dira-t'on, que l'Architecture & la Sculpture, mais principalement la premiere, présentent jusques dans les plus petits débris à *Herculanum* un goût épuré, ainsi qu'une belle & grande pratique de ces beaux Arts; comment accorder avec cet éloge la médiocrité que vous reprochez, en quelque façon, aux Peintres de cette même Ville, & qui, sans doute, ont travaillé dans le même tems à sa magnifique décoration?

Je pourrois battre la campagne tout aussi bien qu'un autre, & dire que l'Architecture & la Sculpture étoient plus en honneur, par la raison du culte des Dieux, & des idées de l'immortalité qu'elles promettoient aux hommes. Je pourrois ajoûter que des mo-

tifs pareils étoient seuls capables d'engager un plus grand nombre de gens à les pratiquer ; que la Peinture, au contraire, qui même étoit moins consacrée à faire le portrait, pouvoit n'être considerée que comme une décoration & un embellissement pour lesquels on apportoit une attention d'autant moins scrupuleuse, qu'elle n'étoit placée que dans les intérieurs. Que n'aurois-je point à dire ? mais je laisse l'examen de cette question, & celui de toutes celles qu'elle peut entraîner, à ceux qui sont plus sçavans que moi, & je me contente de dire, que j'ai rapporté, avec vérité, le sentiment dont j'ai été affecté, & que je l'ai appuyé du peu de connoissances que je puis avoir acquis dans l'Art, & qu'enfin j'aurois été charmé de voir des Peintures anciennes aussi belles que j'ai lieu de me le représenter, c'est-à-dire, aussi complettes en tous les genres, que les belles Statuës antiques, & je suis bien éloigné, à beaucoup d'égards, d'en avoir vû de ce genre à *Herculanum*.

Je suis

I

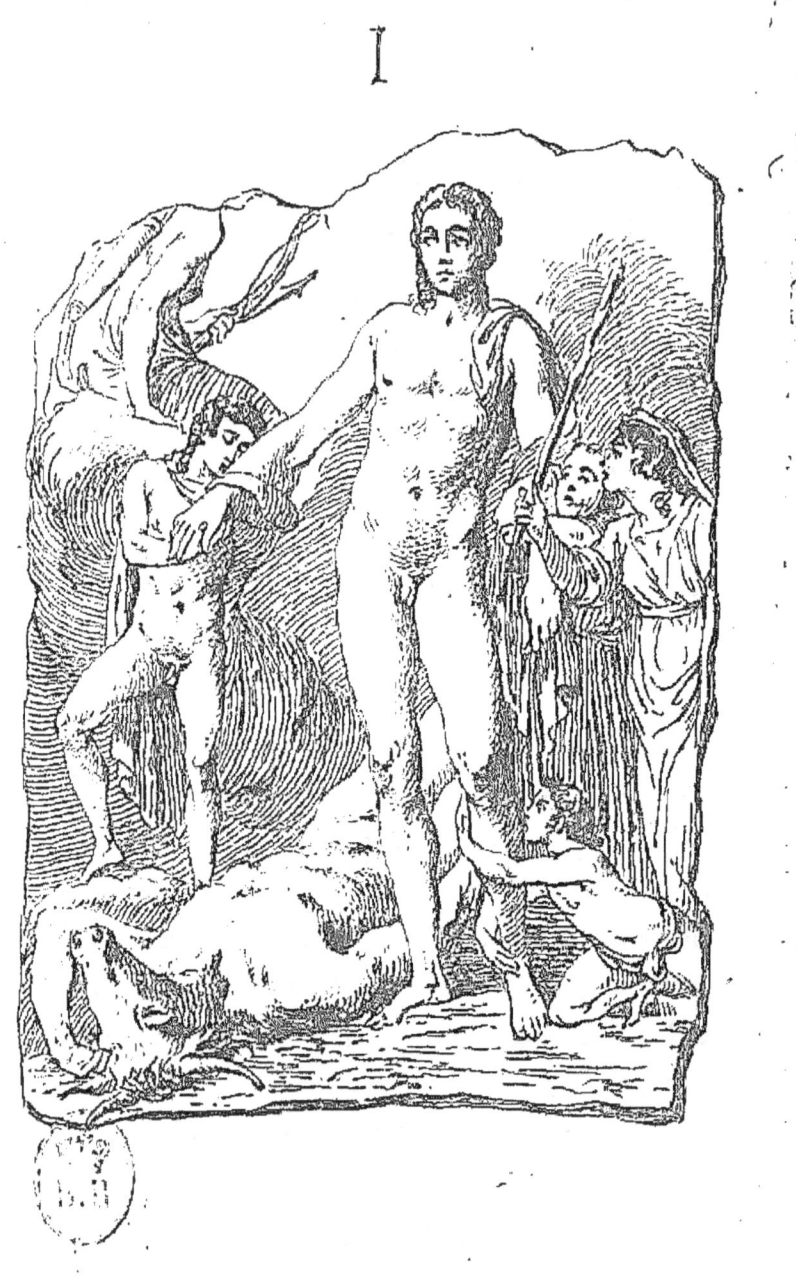

III

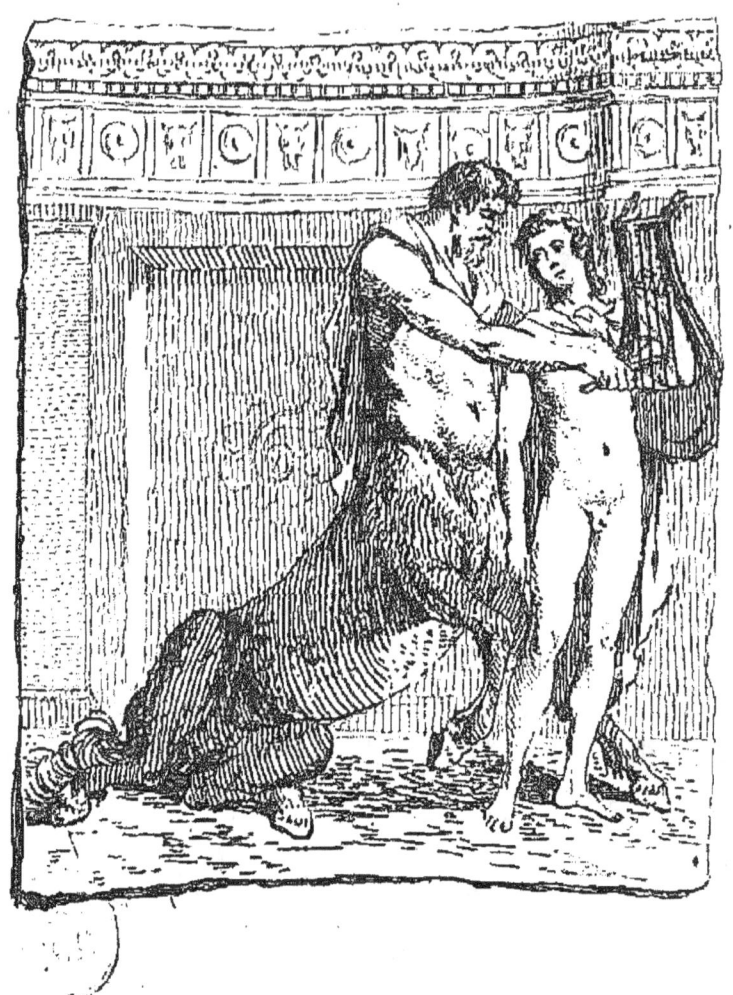

IV

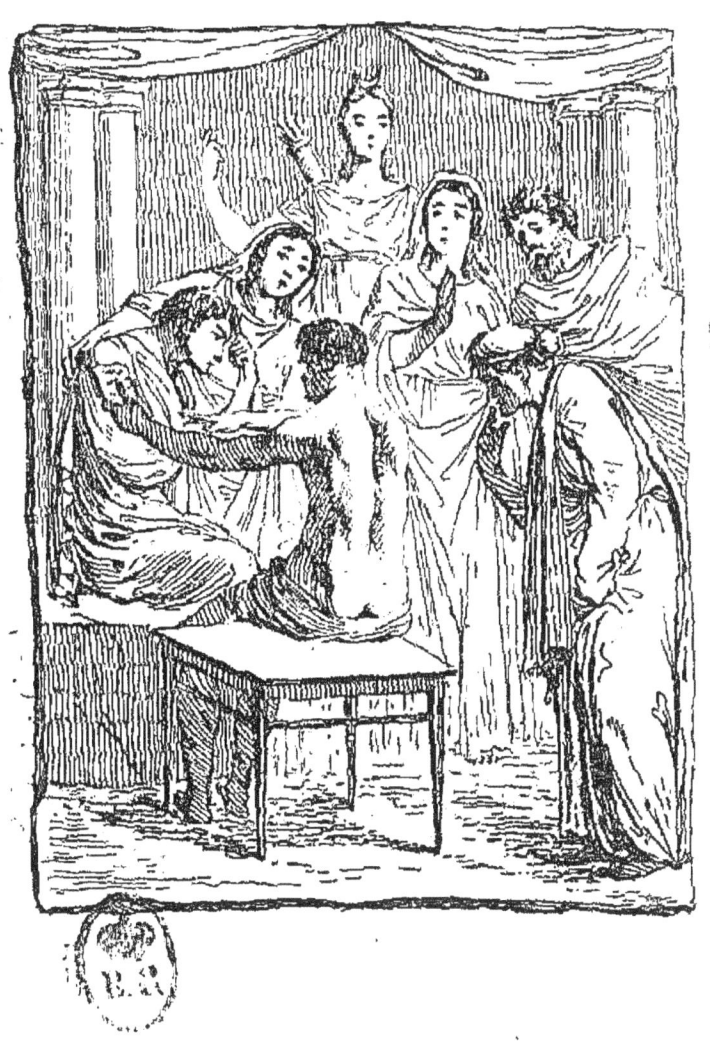

V

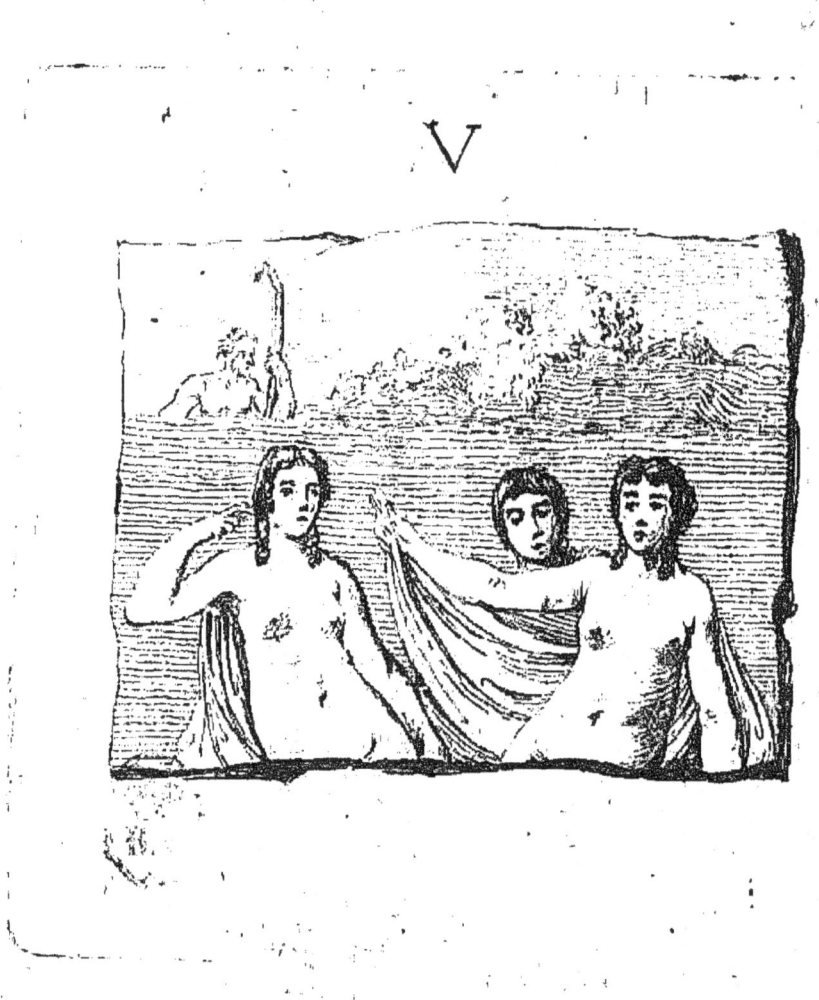

www.ingramcontent.com/pod-product-compliance
Lightning Source LLC
Chambersburg PA
CBHW030126230526
45469CB00005B/1823